春联挥毫必备

黄庭坚行书集字春联

沈浩 编

上海书画出版社

冬雪亲松无二致

春雷盼雨有一声

出版说明

『爆竹声中一岁除，春风送暖入屠苏。千门万户曈曈日，总把新桃换旧符。』王安石的《元日》诗描绘了一幅宋代的春节风俗图：燃爆竹、饮屠苏酒、换桃符。然而，早在一千年前的五代后蜀孟昶那里，桃符已以一副书为『新年纳余庆，嘉节号长春』的春联悄悄改变了形式与内涵：鲜艳的红纸取代了长方形桃木板，吉祥的联语取代了『神荼』、『郁垒』的名字或画像，其寓意也由原来的驱邪避灾转向了求安祈福。春节是我国农历年中第一个也是最重要的传统节日，春联在辞旧岁迎新春的同时，也渗进了农业社会人们朴素的生活理想：国泰民安、人寿年丰、家庭和睦、事业顺利。这些生活祈向，虽然穿越古今，却经久不衰，回荡在一代代人的内心深处。作为这些生活祈向的载体，春联的命运也同样历久弥新。无论大江南北、农村城市，抑或雅俗贵贱、穷达贫富，在喜气盈门的春节里，都不能没有春联的表达与塑造！

我社出版的『春联挥毫必备』系列，集名家名帖之字，成行气贯通之联。一家一帖集成一书，其内容又以类相从编排，不仅从形式到内容上有力地保证了全书的一致性与连贯性，更便于读者有针对性地、分门别类地欣赏、临摹、创作之用。可以说，一编握手中，一切纳眼底，从书法的字体书体，到文字的各种情感表达，及隐藏其后的对生活的深刻理解与美好祈向，都能在本书中找到满意的答案。

上海书画出版社

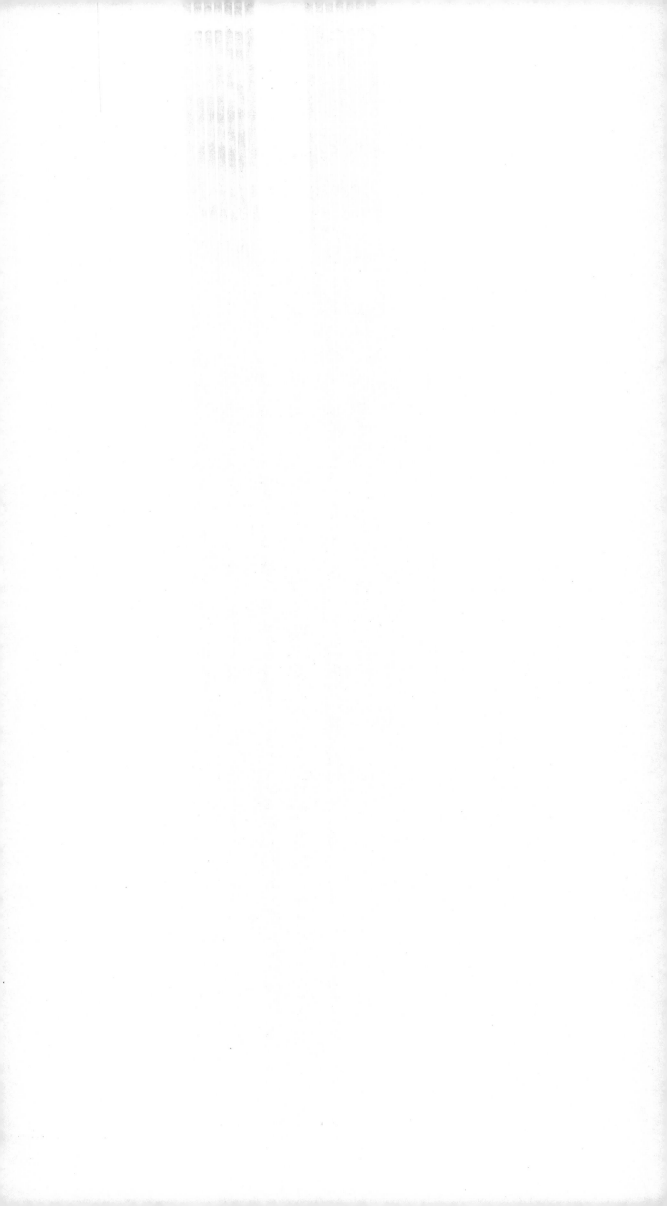

目录

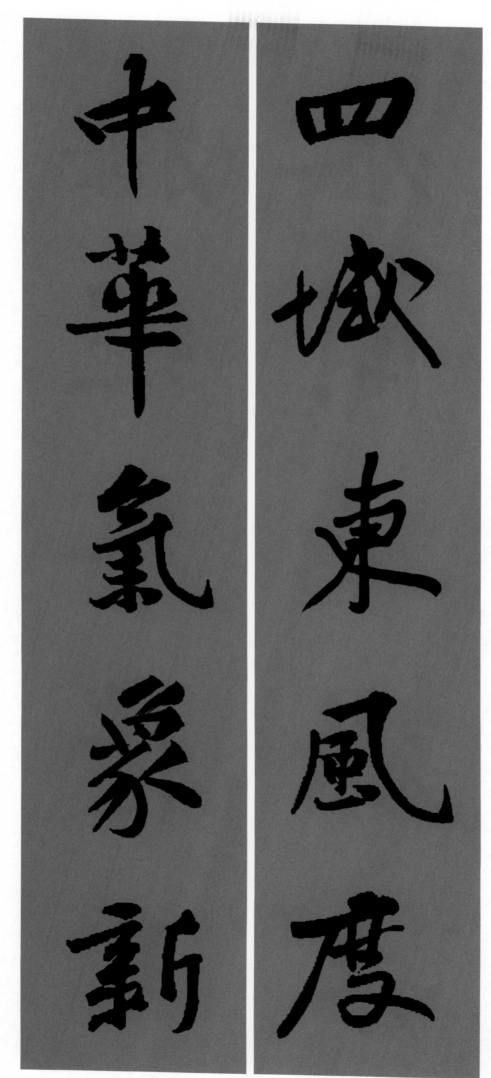

四域东风度
中华气象新

梅綻冬將去

冰開春欲来

佳期来时秀

天地复到春

上联　佳期来时秀

下联　天地复到春

上联　佳期来时秀

下联　天地复到春

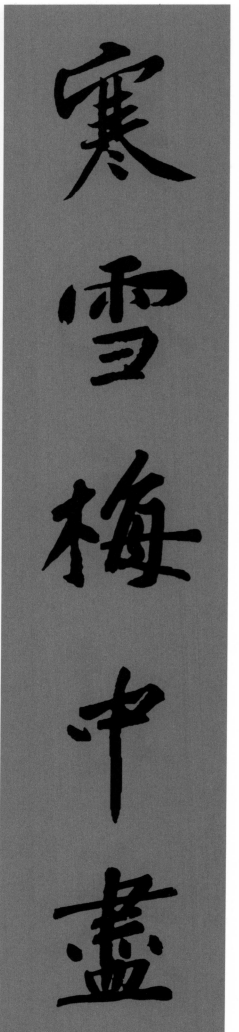

寒雪梅中尽

春风柳上归

上联一寒雪梅中尽

下联一春风柳上归

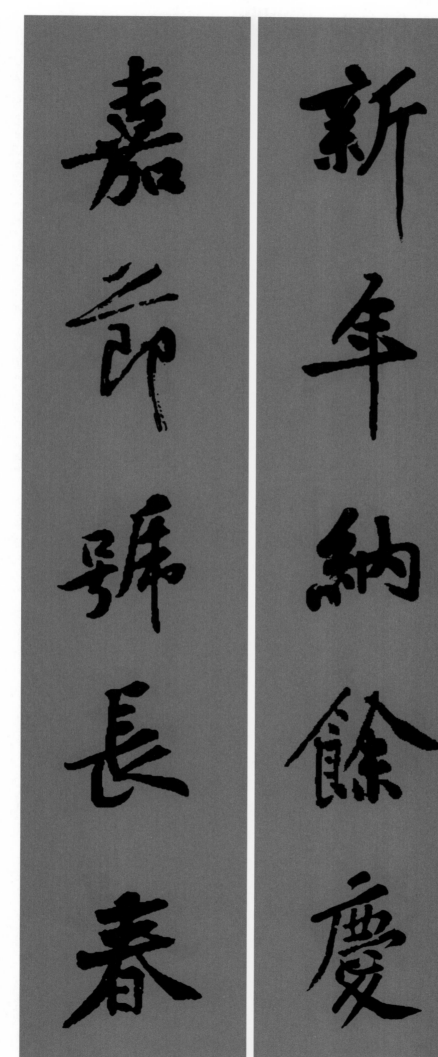

上联　新年纳余庆
下联　嘉节号长春

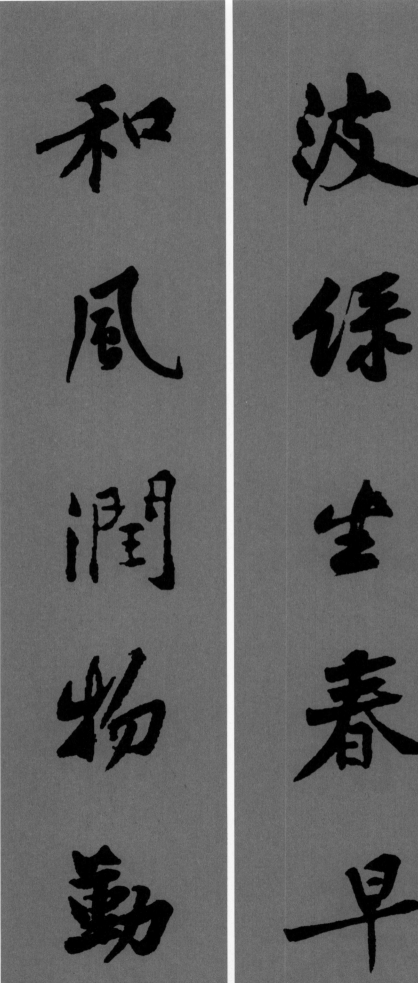

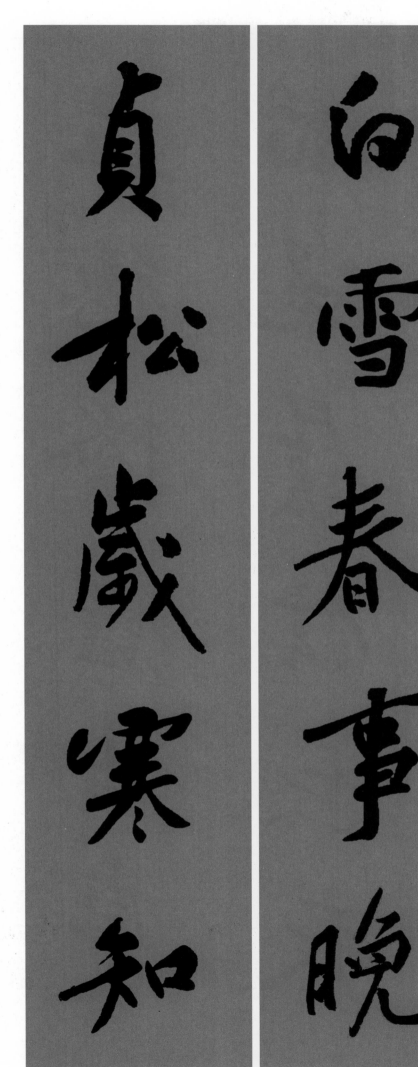

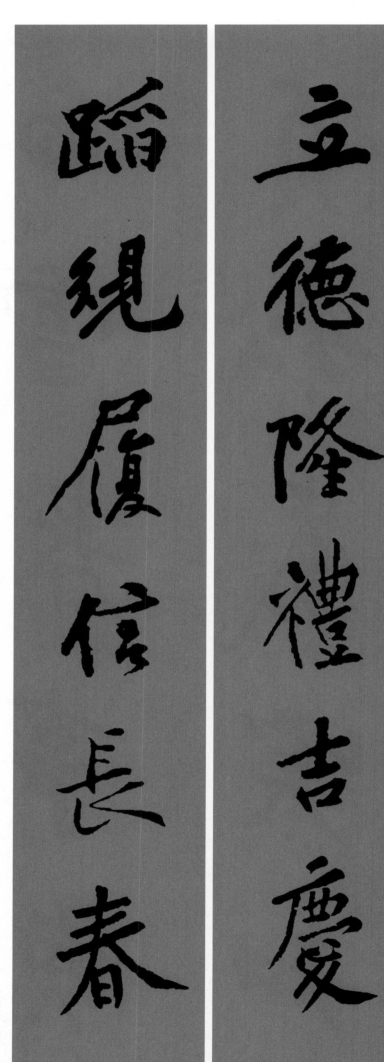

上联 立德隆礼吉庆
下联 蹈规履信长春

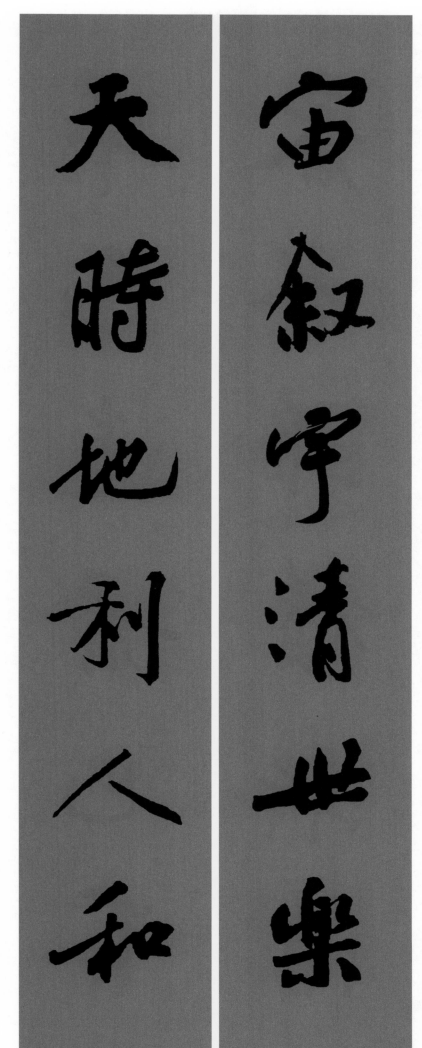

上联 —— 宙叙宇清世乐

下联 —— 天时地利人和

草色遥看已有

春冰雖積漸消

上联 草色遥看已有

下联 春冰虽积渐消

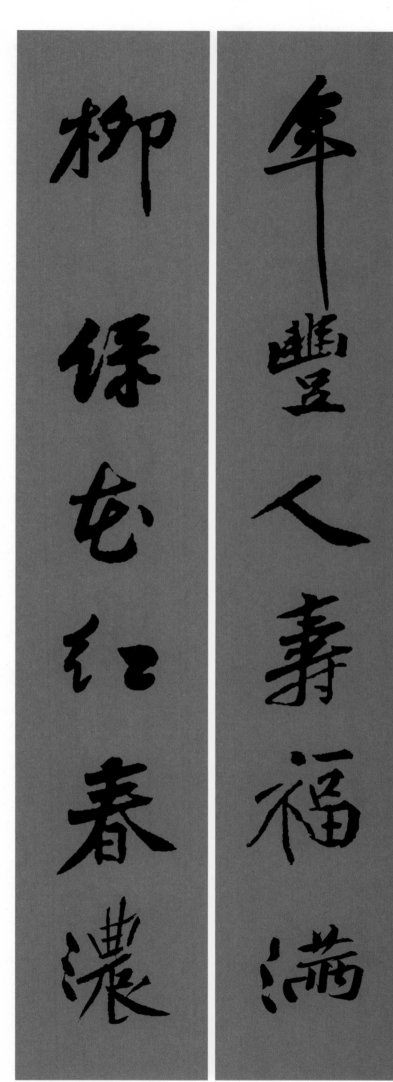

年豐人壽福滿

柳綠花紅春濃

上联　年丰人寿福满
下联　柳绿花红春浓

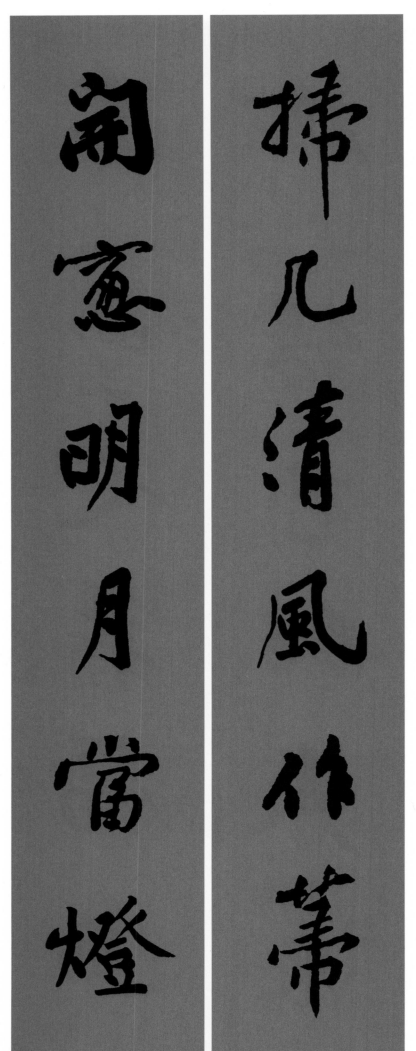

上联一扫几清风作帚

下联一开窗明月当灯

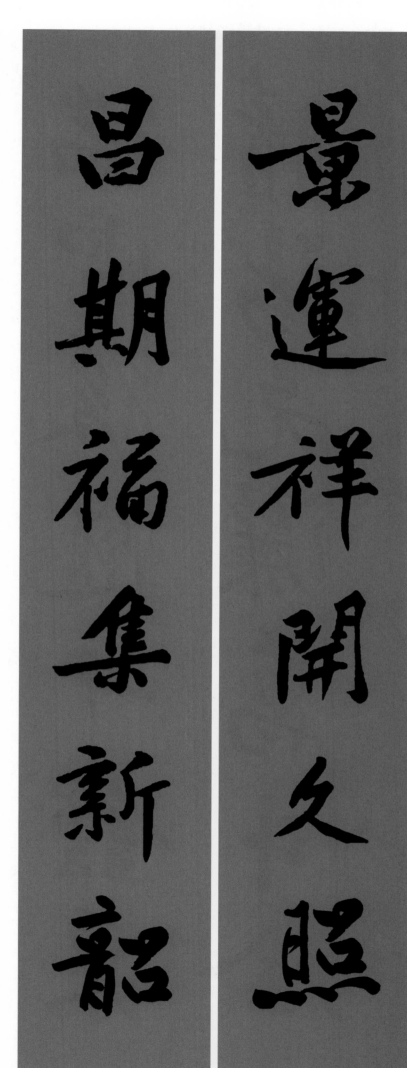

上联 景运祥开久照
下联 昌期福集新韶

瑞雪後随千鍾粟

晴陽先灑萬斗金

上联一瑞雪后随千钟粟

下联一晴阳先洒万斗金

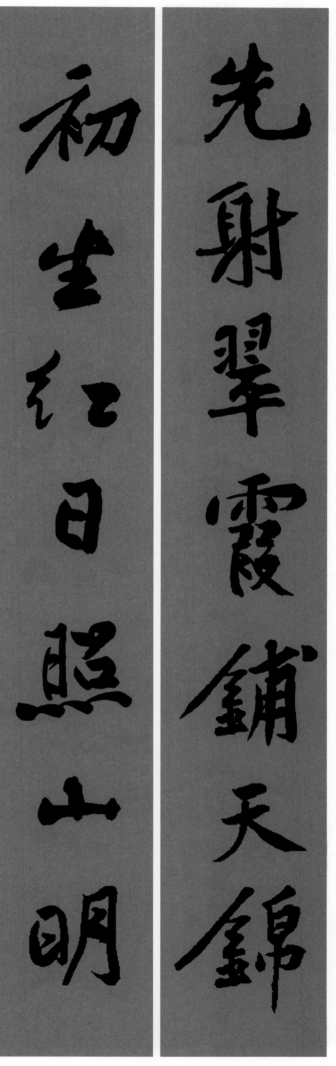

先射翠霞铺天锦

初生红日照山明

［上联］先射翠霞铺天锦

［下联］初生红日照山明

冬雪親松無二致

春雷盼雨有一聲

上联 冬雪亲松无二致

下联 春雷盼雨有一声

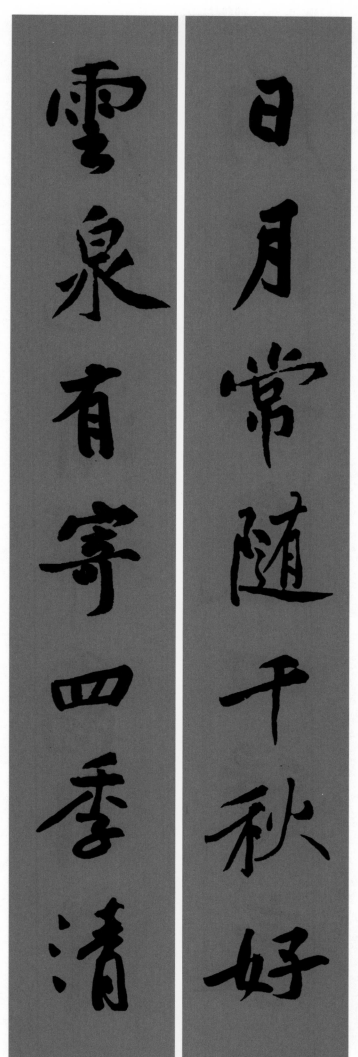

日月常随千秋好

云泉有寄四季清

座揽清辉万川月

胸涵和气四时春

上联|座揽清辉万川月
下联|胸涵和气四时春

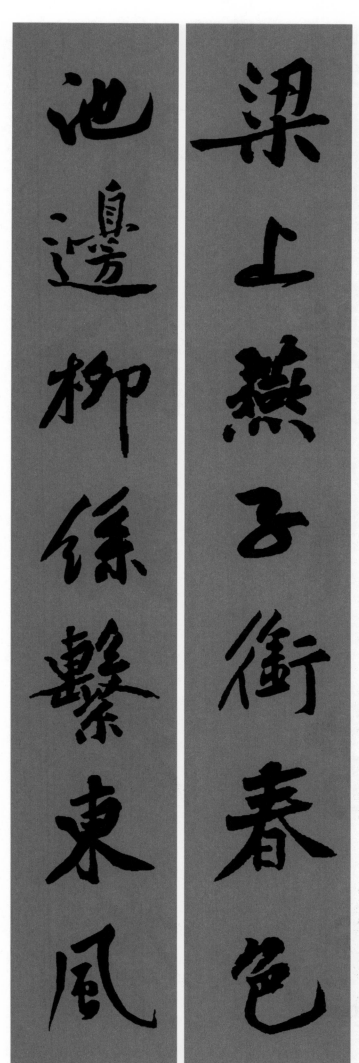

梁上燕子衔春色

池边柳丝系东风

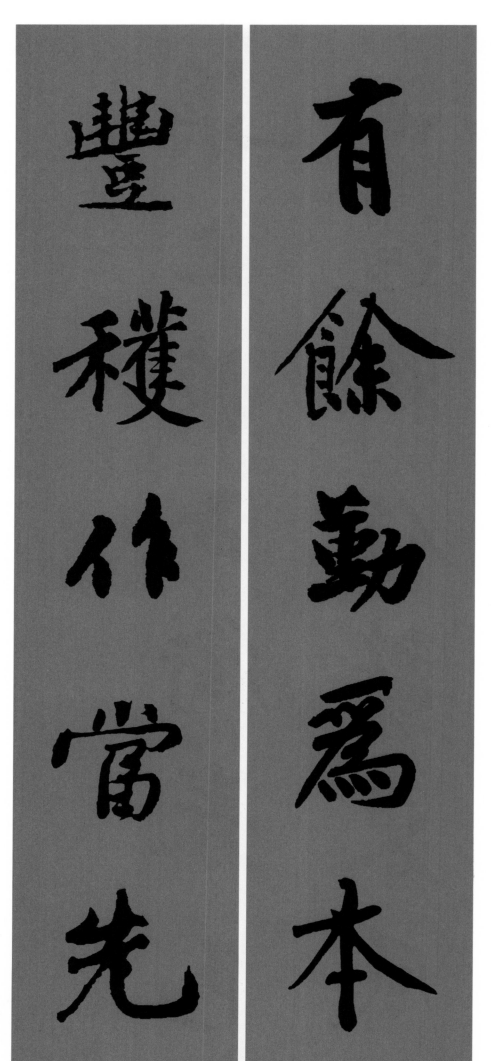

花气芝英敷五谷

卿云湛露渥三霄

上联 — 花气芝英敷五谷

下联 — 卿云湛露渥三霄

励精图治千家富

正本清源万木春

上联 励精图治千家富

下联 正本清源万木春

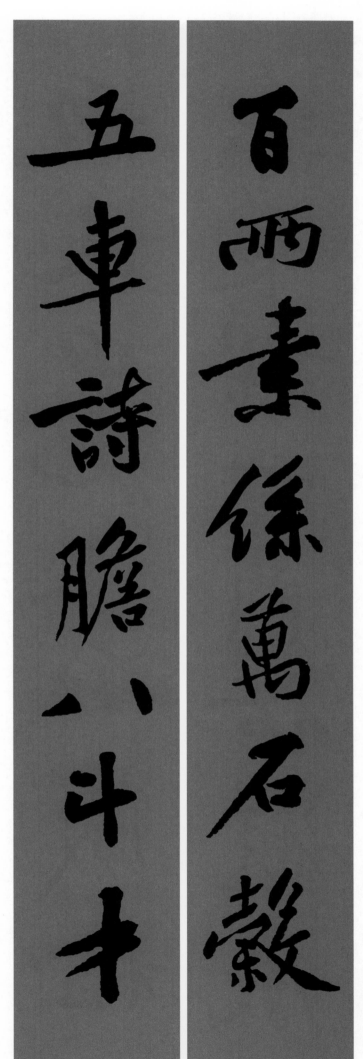

百两素丝万石谷

五车诗胆八斗才

上联 — 百两素丝万石谷

下联 — 五车诗胆八斗才

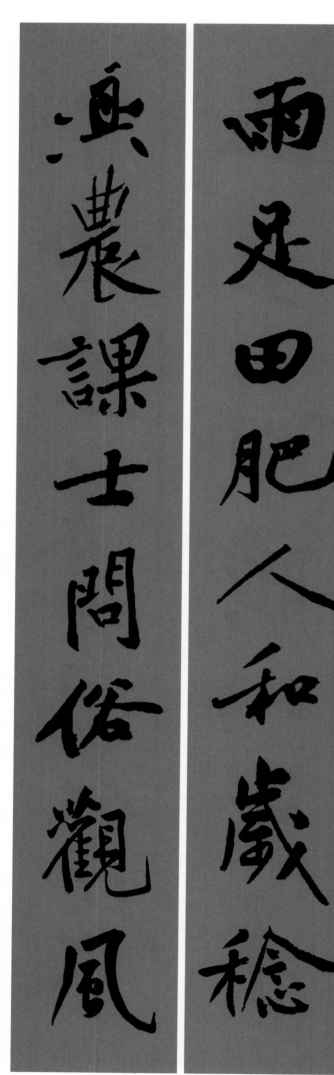

雨足田肥人和岁稔

兴农课士问俗观风

上联一 雨足田肥人和岁稔
下联一 兴农课士问俗观风

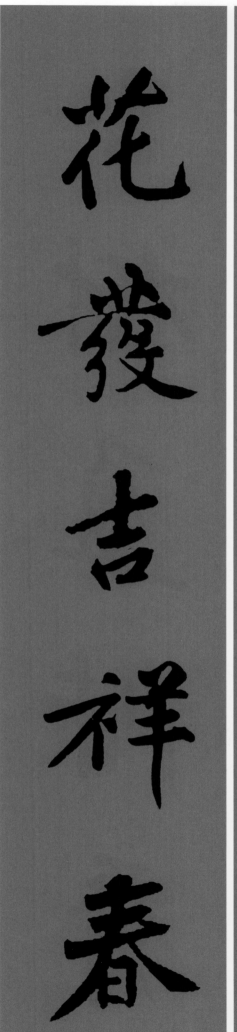

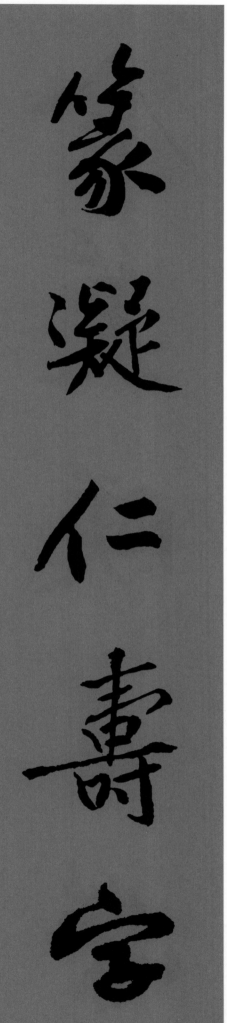

上联一篆凝仁寿字
下联一花发吉祥春

上联一篆凝仁寿字
下联一花发吉祥春

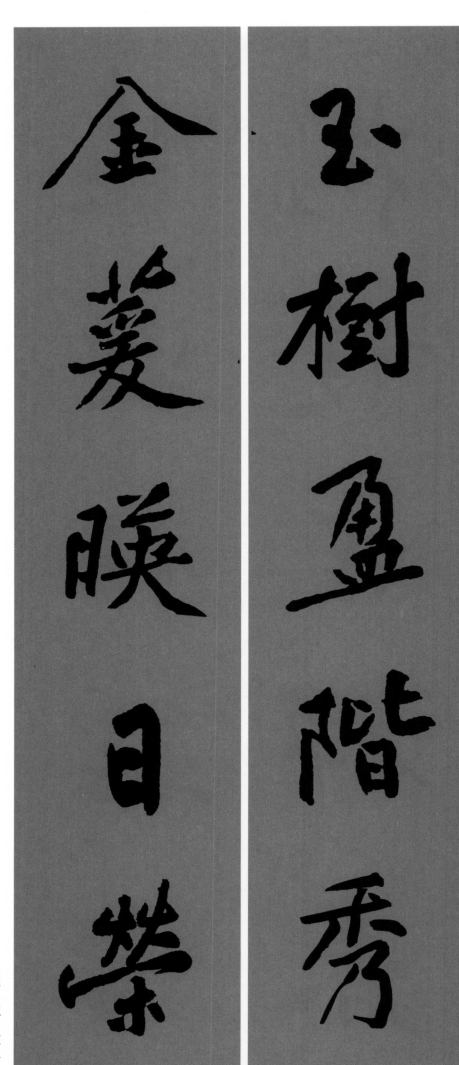

上联一 玉树盈阶秀

下联一 金萱映日荣

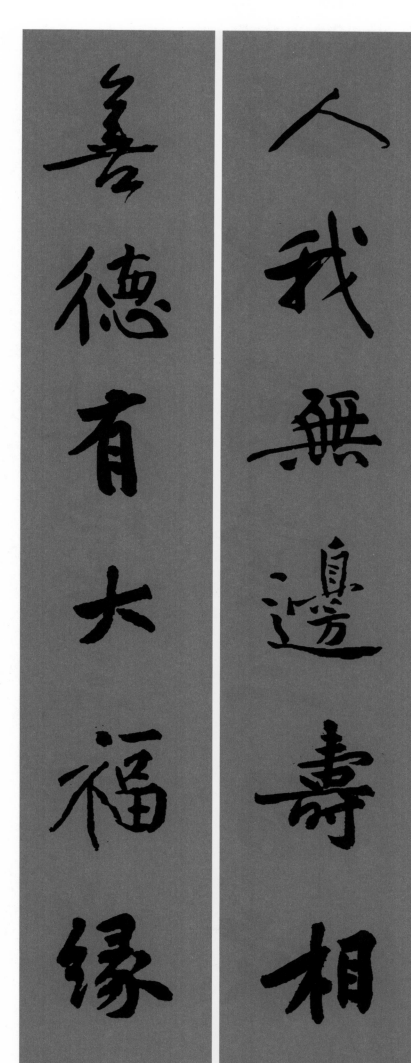

善德有大福缘

人我無邊壽相

上联 人我无边寿相
下联 善德有大福缘

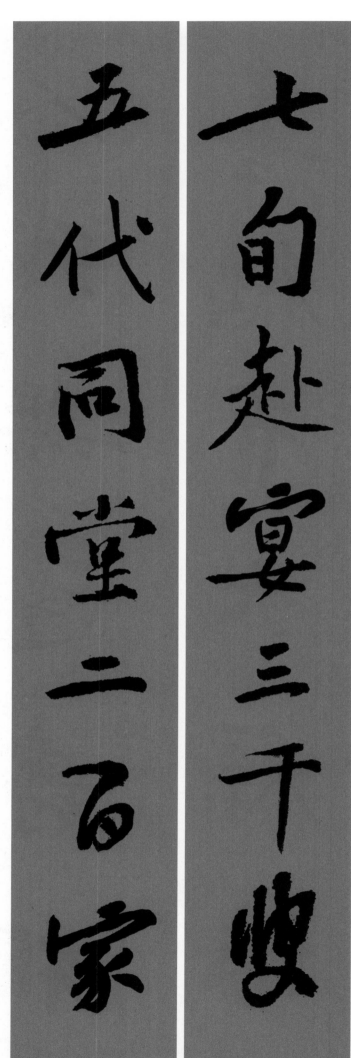

七旬赴宴三千叟

五代同堂二百家

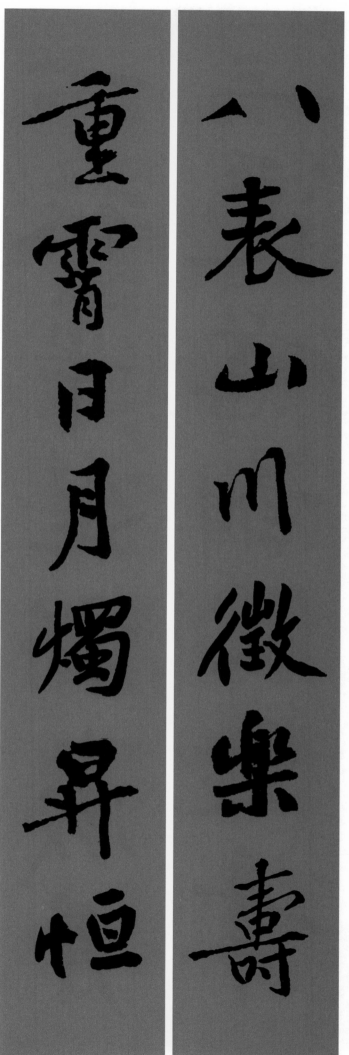

黄庭坚行书集字春联——福寿春联

上联—八表山川征乐寿
下联—重霄日月烛升恒

上联—八表山川征乐寿
下联—重霄日月烛升恒

29

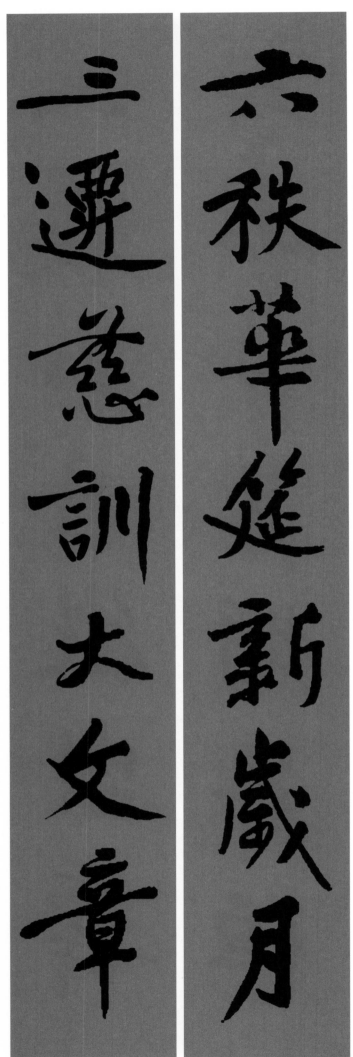

六秩华筵新岁月

三迁慈训大文章

上联｜六秩华筵新岁月

下联｜三迁慈训大文章

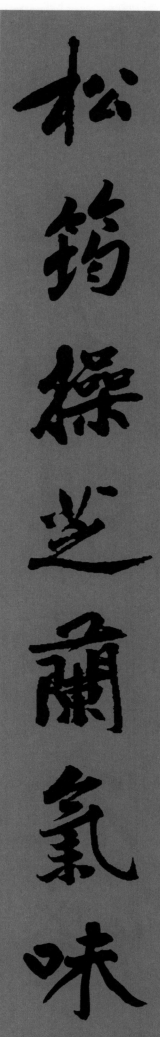

松筠操芝兰氣味

梅鹤姿龍馬精神

上联 松筠操芝兰气味

下联 梅鹤姿龙马精神

天機清曠長生海

心地光明不夜燈

上联一 天机清旷长生海

下联一 心地光明不夜灯

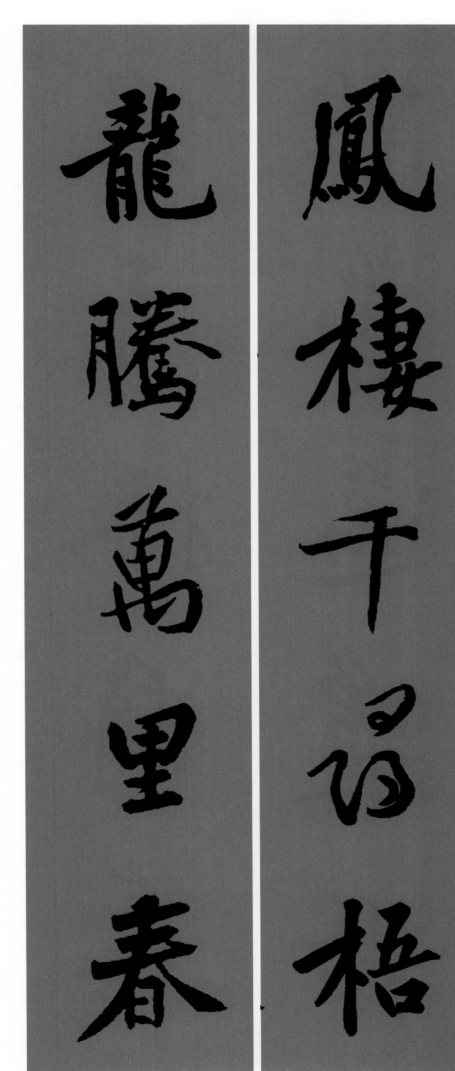

上联 凤栖千寻梧
下联 龙腾万里春

凤楼千寻梧

龙腾万里春

上联 凤栖千寻梧
下联 龙腾万里春

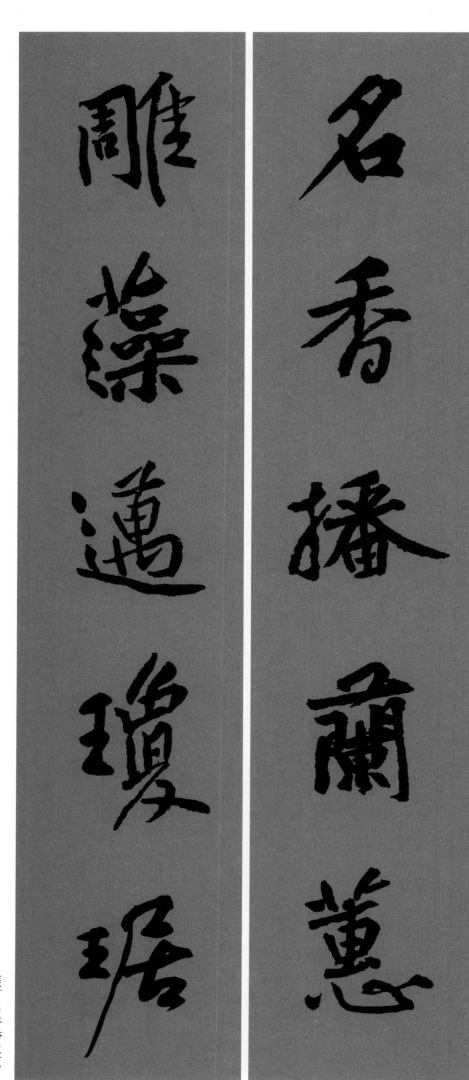

名香播兰蕙

雕藻迈琼琚

上联 名香播兰蕙
下联 雕藻迈琼琚

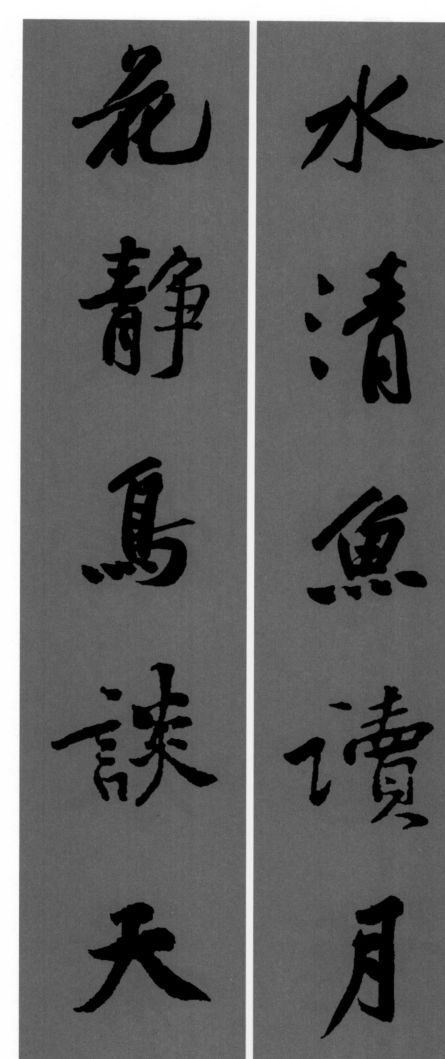

上联 水清鱼读月
下联 花静鸟谈天

上联 水清鱼读月
下联 花静鸟谈天

書成鶴来看

琴響雲爲聽

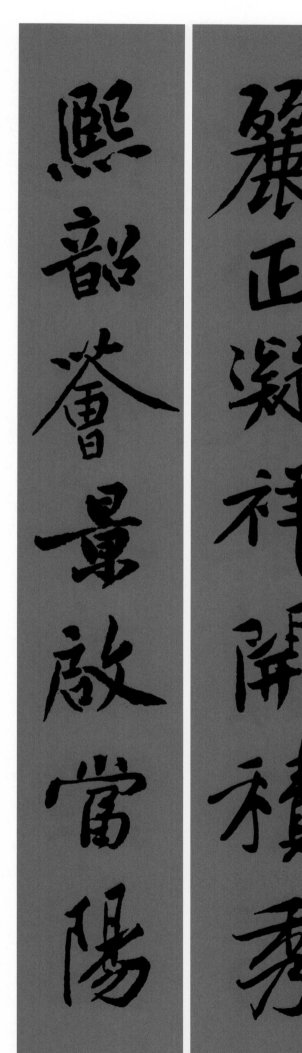

上联一 丽正凝祥开积秀
下联一 熙韶荟景启当阳

上联一 丽正凝祥开积秀
下联一 熙韶荟景启当阳

過如秋草萎難盡

學似春冰積不高

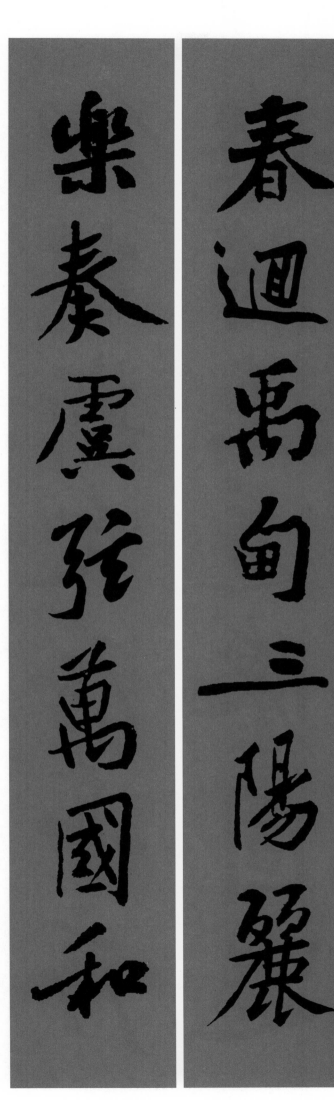

春回禹甸三阳丽

乐奏虞弦万国和

上联 春回禹甸三阳丽
下联 乐奏虞弦万国和

仰贺斯文存亭序

惟将直道鉴固迁

上联｜仰贺斯文存亭序
下联｜惟将直道鉴固迁

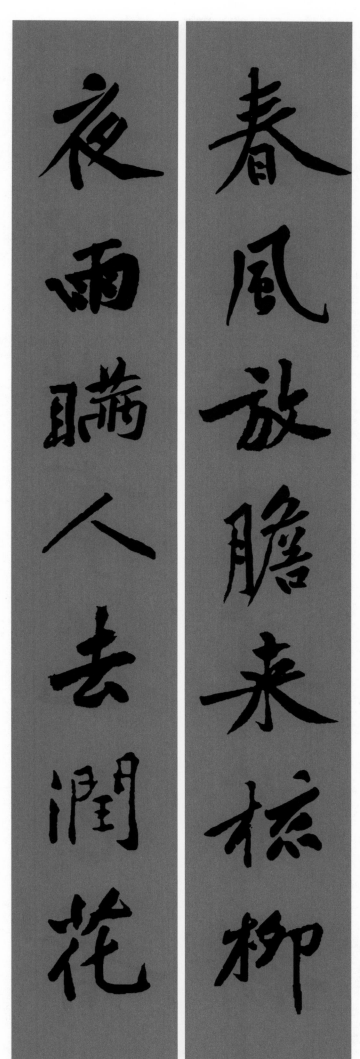

春风放胆来梳柳

夜雨瞒人去润花

上联 — 春风放胆来梳柳

下联 — 夜雨瞒人去润花

且将世事花花看

莫把心田草草耕

上联　且将世事花花看

下联　莫把心田草草耕

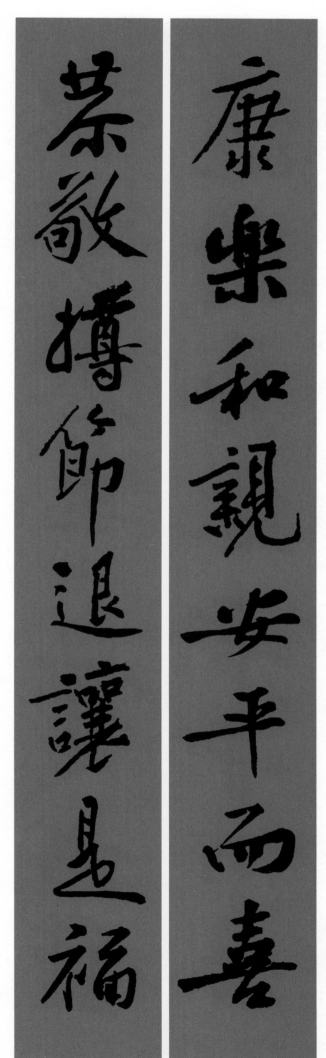

康乐和亲安平而喜

荣敬撙节退让是福

上联｜康乐和亲安平而喜

下联｜恭敬撙节退让是福

秋实春华学人所钟

谊门义路君子所居

上联一秋实春华学人所钟

下联一礼门义路君子所居

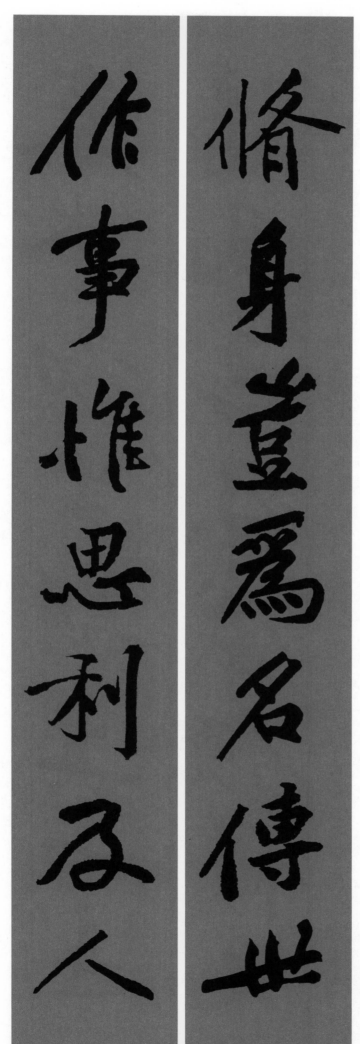

修身岂为名传世

作事惟思利及人

上联 修身岂为名传世

下联 作事惟思利及人

春水初生期其一是

清风惠及盛领情文

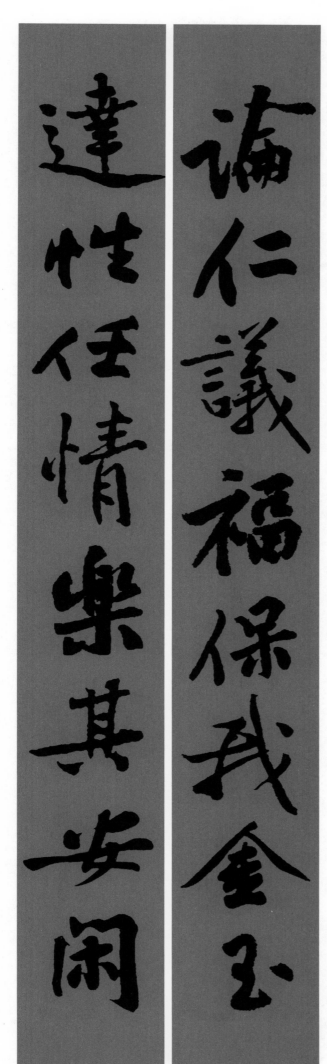

上联一论仁议福保我金玉
下联一达性任情乐其安闲

行道有福能勤有继

居安思危在约思纯

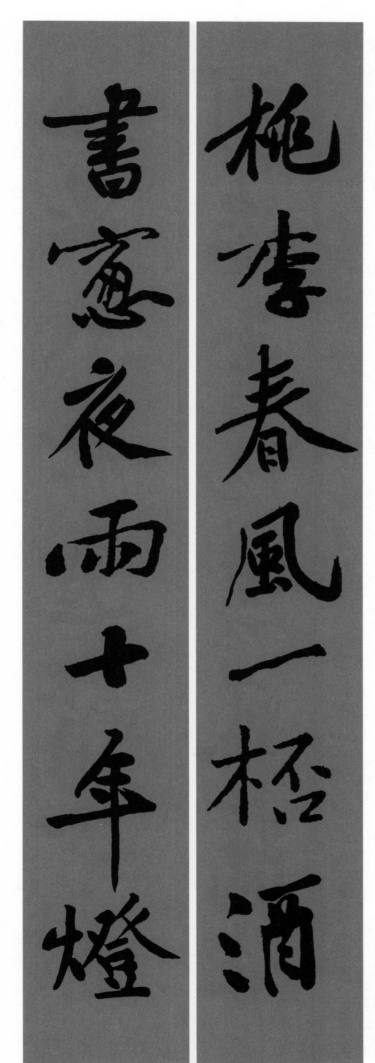

桃李春风一杯酒

书窗夜雨十年灯

上联 桃李春风一杯酒
下联 书窗夜雨十年灯

壮思风飞逸情云上

朗姿玉畅惠风兰披

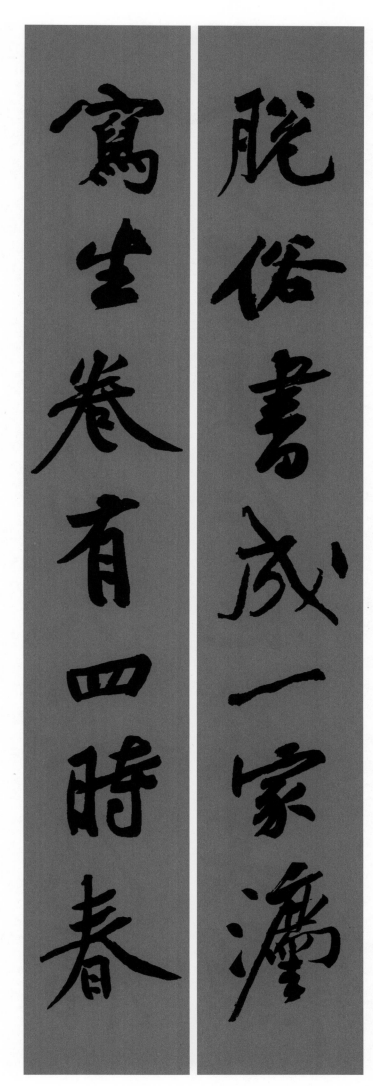

脱俗书成一家法

写生卷有四时春

上联 脱俗书成一家法

下联 写生卷有四时春

佐时理物天与厥福

含和履仁地赖其勋

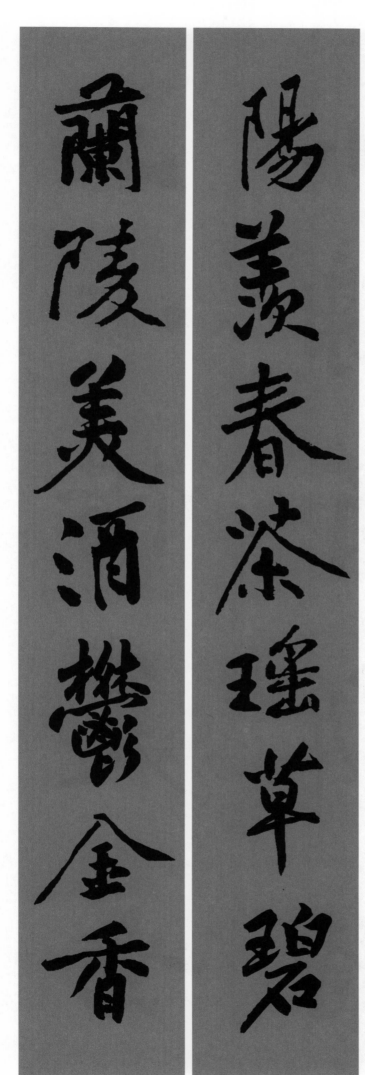

阳羡春茶瑶草碧

兰陵美酒郁金香

上联一阳羡春茶瑶草碧

下联一兰陵美酒郁金香

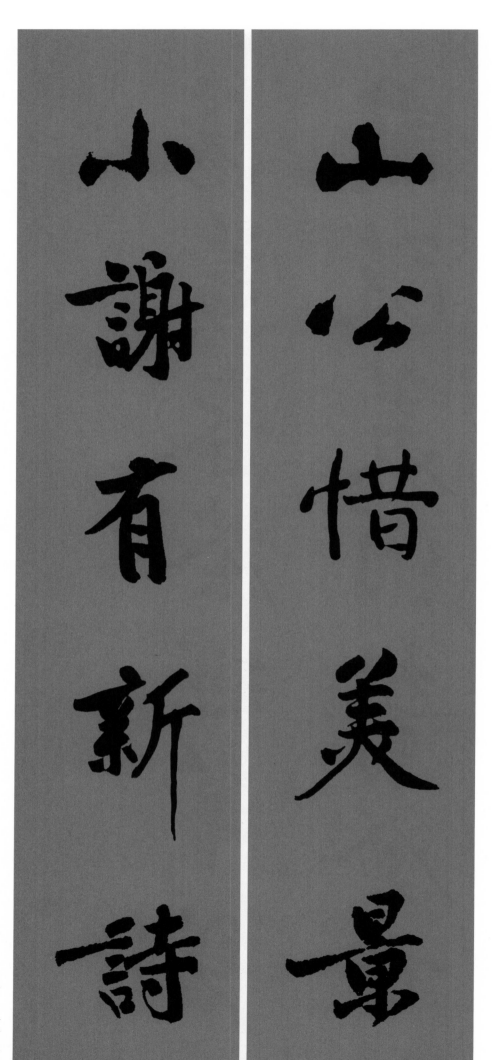

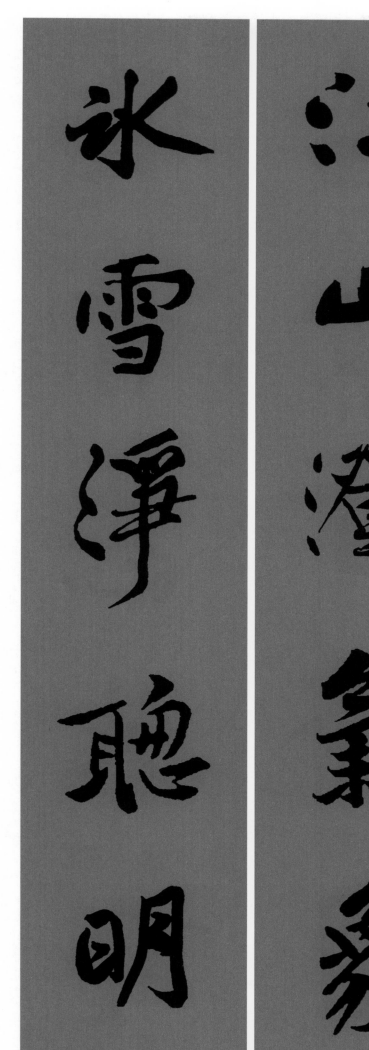

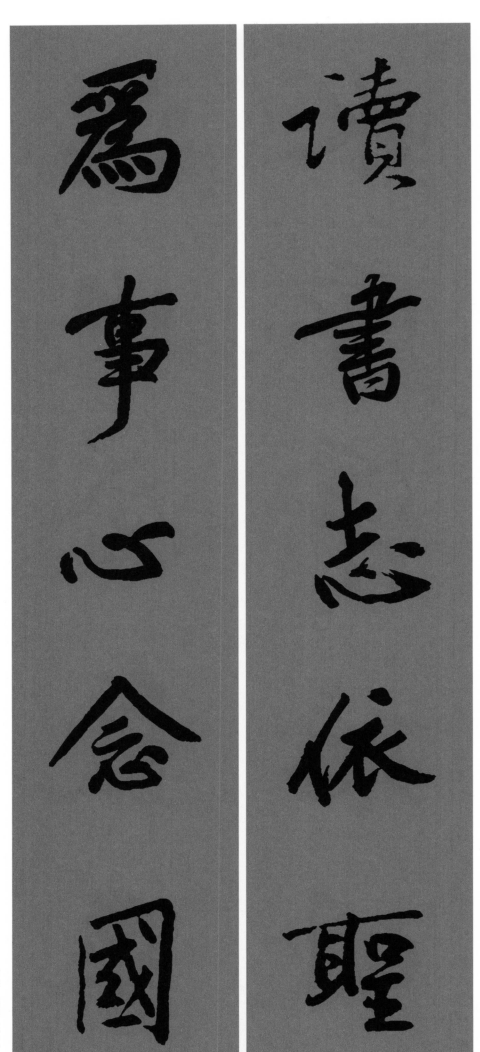

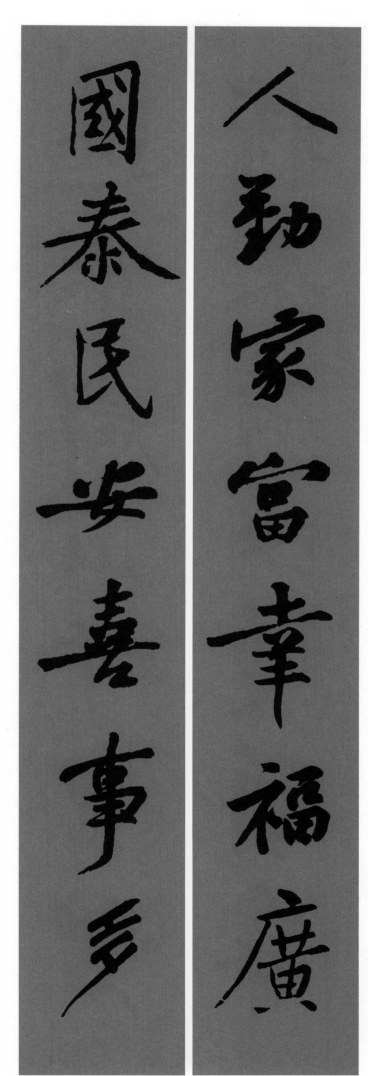

人勤家富幸福廣

國泰民安喜事多

上联 | 人勤家富幸福广
下联 | 国泰民安喜事多

遠取群山千里碧

將來秀汝雙頭簪

上联｜远取群山千里碧
下联｜将来秀汝双头簪

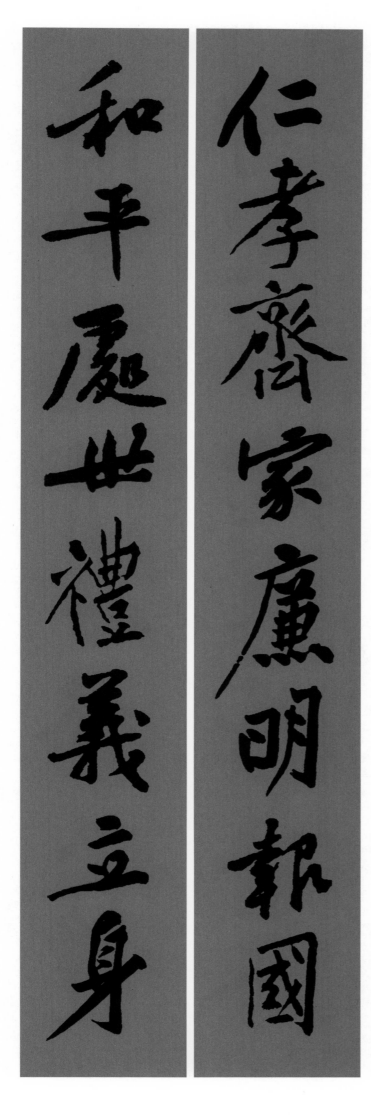

仁孝齐家廉明报国

和平处世礼义立身

上联—仁孝齐家廉明报国

下联—和平处世礼义立身

蘭宇既清竹林点静

諸天不老大地長春

上联一 兰宇既清竹林亦静

下联一 诸天不老大地长春

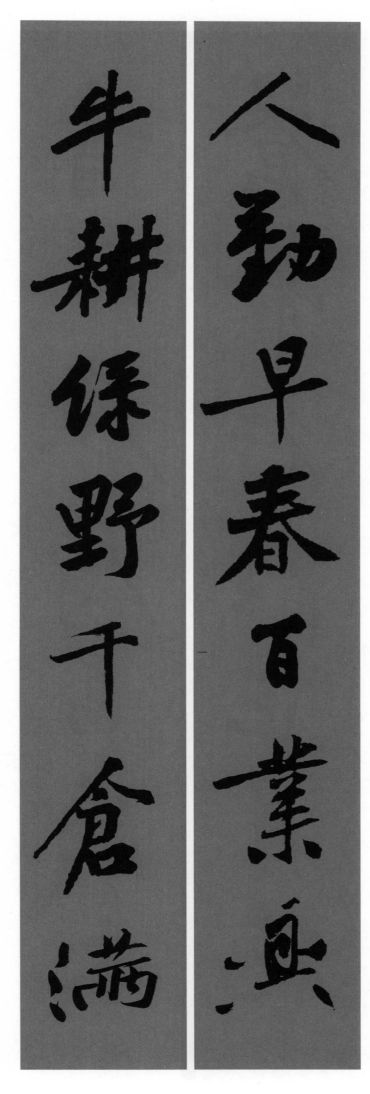

上联 — 人勤早春百业兴

下联 — 牛耕绿野千仓满

上联 — 人勤早春百业兴

下联 — 牛耕绿野千仓满

青牛原属万岁木

蒼帝行摧正月花

上联 青牛原属万岁木

下联 苍帝行摧正月花

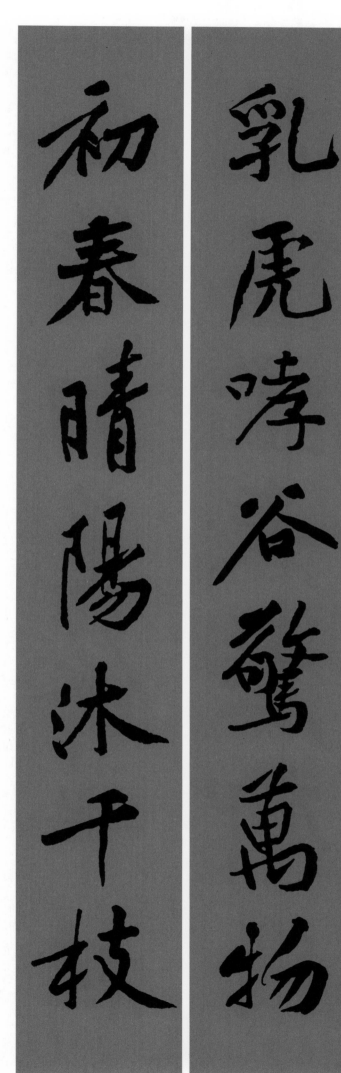

乳虎啸谷惊万物

初春晴阳沐千枝

上联 乳虎啸谷惊万物
下联 初春晴阳沐千枝

玉衡幻兔依华桂

花盖宜春庇柳门

上联｜玉衡幻兔依华桂

下联｜花盖宜春庇柳门

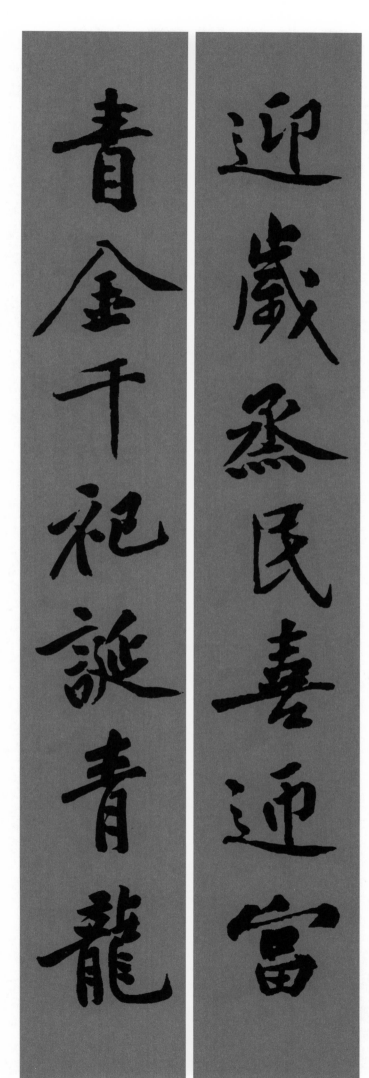

迎岁烝民喜迎富

青金千祀诞青龙

上联　迎岁烝民喜迎富
下联　青金千祀诞青龙

淑景铺花瀯迟日

云�S献岁赟明珠

上联｜淑景铺花爱迟日
下联｜灵蛇献岁赉明珠

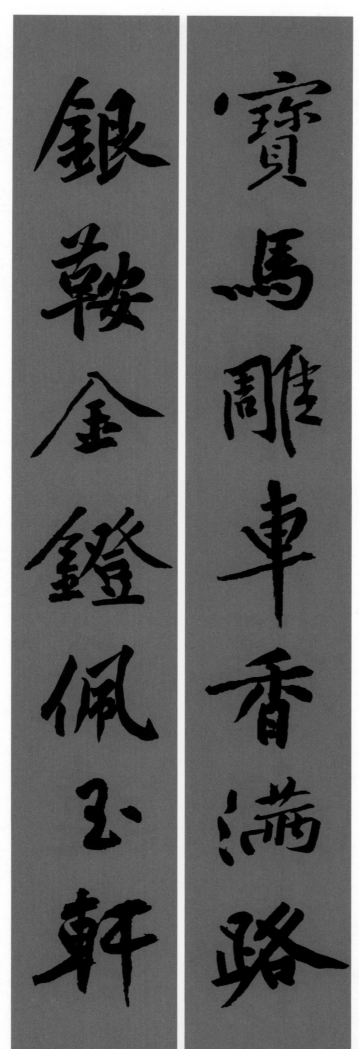

寶馬雕車香滿路

銀鞍金鐙佩玉軒

上联—宝马雕车香满路

下联—银鞍金镫佩玉轩

素羊含德逶迤乐

红葩曜天福禄全

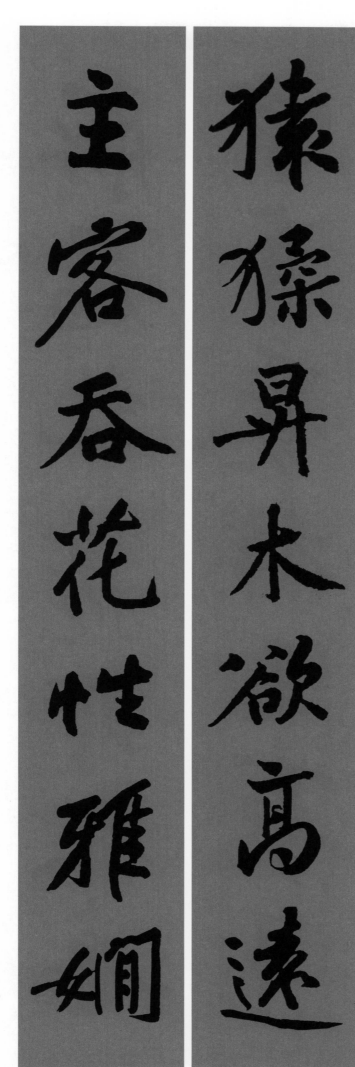

猿猱升木欲高远

主客吞花性雅娴

上联 — 猿猱升木欲高远
下联 — 主客吞花性雅娴

豚為贄礼圣人喜

家有慶祥凡事亨

上联　豚为贄礼圣人喜
下联　家有庆祥凡事亨

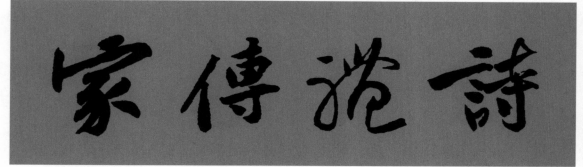

横披｜诗礼传家

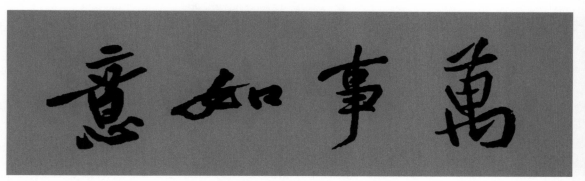

横披｜万事如意

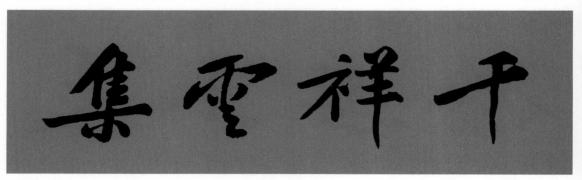

横披｜千祥云集

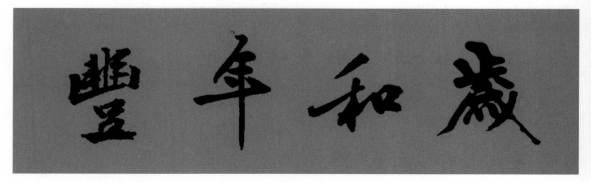

横披｜岁和年丰

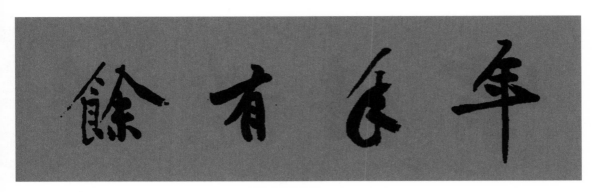

横披｜ 年年有余

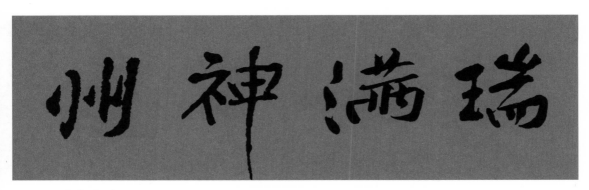

横披｜ 瑞满神州

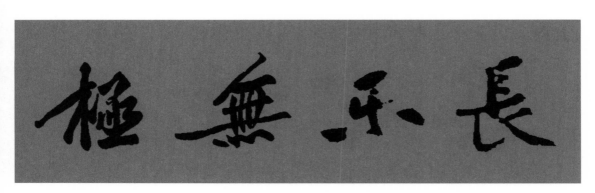

横披｜ 长乐无极

小贴士

我国的第一副春联

　　五代后蜀主孟昶的"新年纳余庆，嘉节号长春"是我国的第一副春联。上联的大意是：新年享受着先代的遗泽。下联的大意是：佳节预示着春意常在。

图书在版编目(CIP)数据

黄庭坚行书集字春联/沈浩编. ——上海:上海书画出版
社,2019.1
（春联挥毫必备）
ISBN 978-7-5479-1809-8

Ⅰ. ①黄… Ⅱ. ①沈… Ⅲ. ①行书－法帖－中国－
北宋 Ⅳ. ①J292.25

中国版本图书馆CIP数据核字(2018)第242204号

黄庭坚行书集字春联
春联挥毫必备

沈浩　编

责任编辑	张恒烟
审　读	陈家红
责任校对	林　晨
技术编辑	包赛明

出版发行	上海世纪出版集团 上海书画出版社
地址	上海市延安西路593号　200050
网址	www.ewen.co www.shshuhua.com
E-mail	shcpph@163.com
制版	上海文高文化发展有限公司
印刷	浙江海虹彩色印务有限公司
经销	各地新华书店
开本	787×1092　1/12
印张	6.67
版次	2019年1月第1版　2021年9月第3次印刷
印数	7,301－9,600
书号	**ISBN 978-7-5479-1809-8**
定价	**28.00元**

若有印刷、装订质量问题，请与承印厂联系